江慧恒

写意花鸟

小品精选

JIANG HUI HENG
XIE YI HUA NIAO
XIAO PIN JING XUAN

江慧恒 绘

海峡出版发行集团
福建美术出版社

江慧恒

　　1971年生，福建诏安人。1990年3月至1992年7月先后进修于广州美术学院，中国美术学院。现为福建省美术家协会会员，漳州市美术家协会理事，诏安县美术家协会副主席，诏安书画院画师，沈耀初国画艺术研究会理事。

个人专集有：

《当代实力派画家丛书》

《江慧恒工笔画精品集》

《中国画技法——麻雀》

《江慧恒唯美写意花鸟画精选》

合集：

《临摹宝典 . 中国画技法——紫藤》

《临摹宝典 . 中国画技法——荷花》

《临摹宝典 . 中国画技法——鸟雀》

《每日一画 . 荷花》

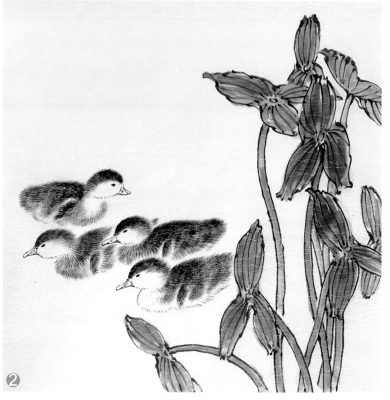

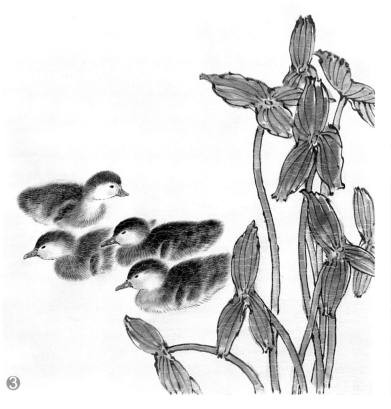

作画步骤

1. 先勾出茨菇的正反形态，要讲究用笔的轻重，趁墨色未干时调（三绿 + 少许头青）染色。

2. 用丝毛法画出不同姿态的雏鸭，注重虚实变化。

3. 调（赭石 + 藤黄）渲染雏鸭，背部深、腹部浅，注意颜色的过渡变化。

4. 用赭墨画出水草，再加上浮萍，最后题款、钤印。

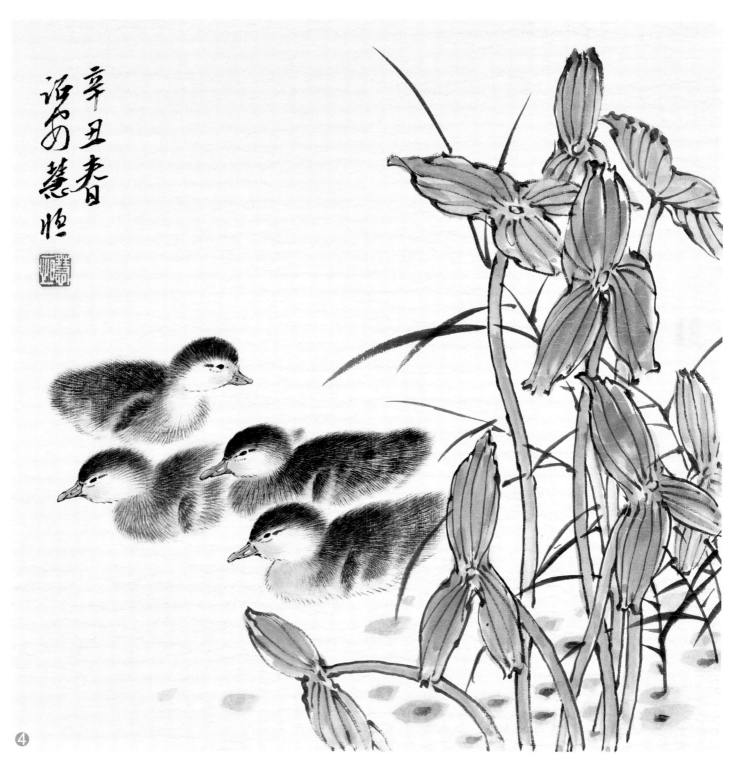

辛丑春 渝州 慧恒

春塘　35×35cm

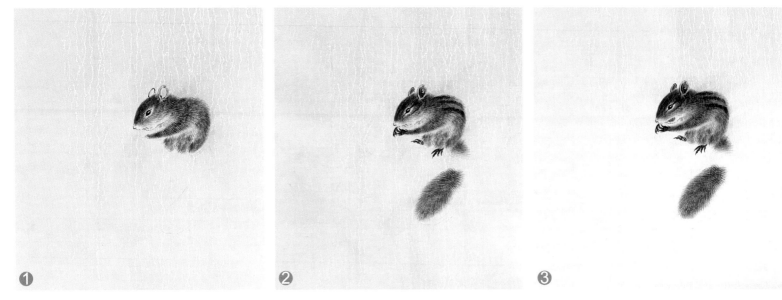

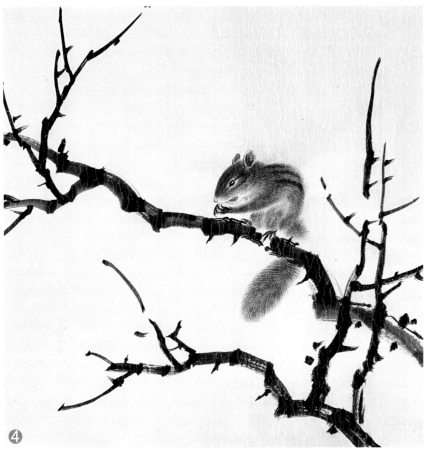

作画步骤

1. 先用淡墨勾出松鼠的耳、鼻，再用浓墨点睛，最后用赭墨丝毛法画出身子，注意虚实轻重。

2. 调整身体结构，顺势画出脚和尾巴，用中墨画出身子上的斑纹。

3. 用赭黄色渲染头部、背部，腹部用色可淡些。

4. 用墨画出梅花枝干，注意线条的穿插变化。

5.（白粉＋胭脂）点出梅花，最后题款、钤印。

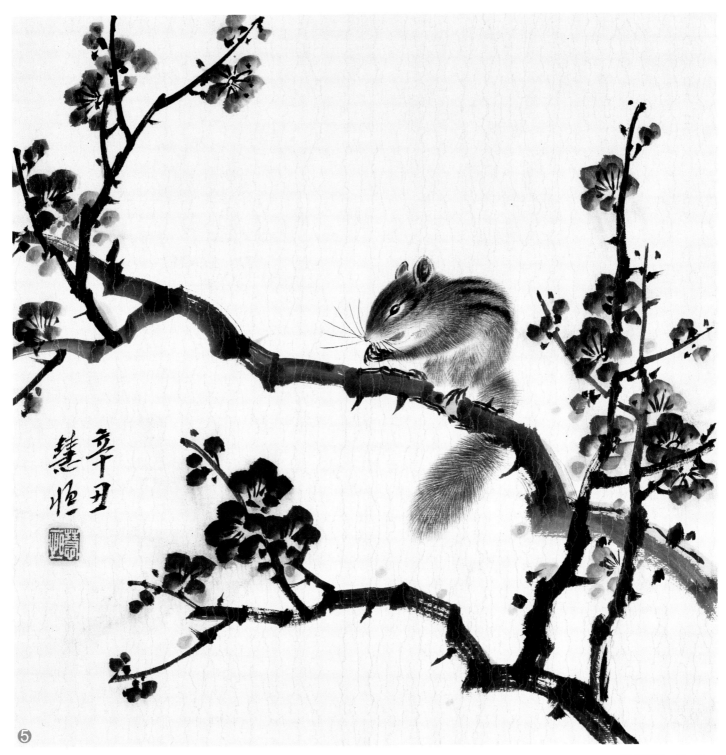

梅林野趣　35×35cm

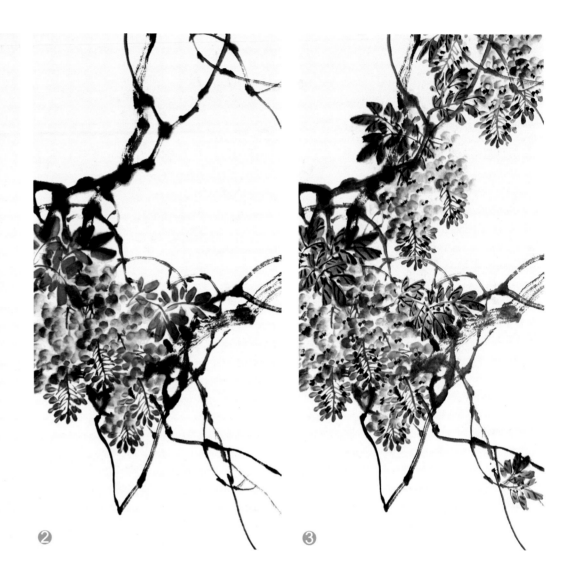

① ② ③

作画步骤

1. 先用白粉调胭脂，笔尖再调头青成紫色画出花苞，顺势往上点出花的结构，注意错落有致。

2. 叶子颜色可丰富些可以用（墨绿 + 芽绿）来表现，用墨画出藤的线条，要有浓淡干湿变化。

3. 画出后面的花和叶子使之有层次的变化，注意画面空间的留白。

4. 添上两只麻雀、题款、钤印。

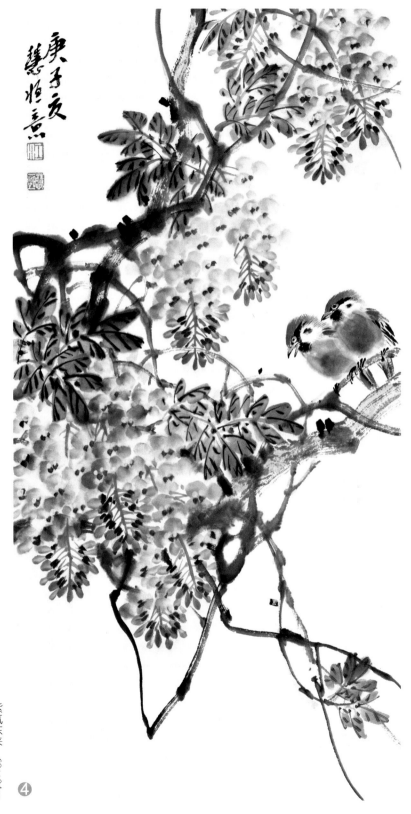

庚子之夏 慧顺意

紫气东来　68×34cm

④

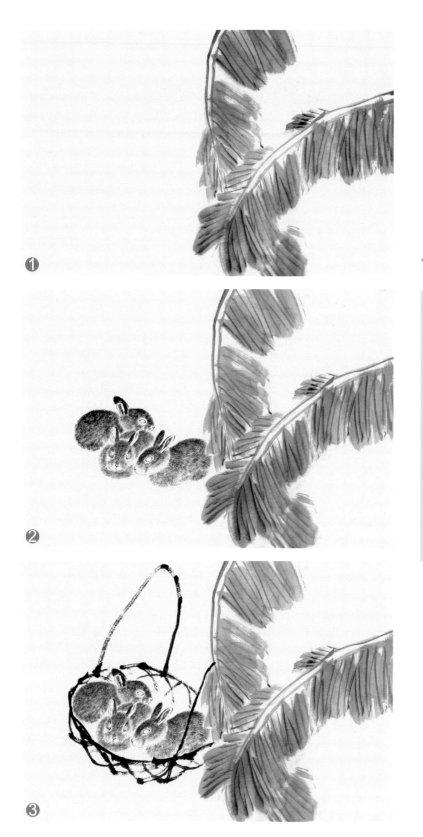

❶

❷

❸

作画步骤

1. 用（三绿 + 头青 + 少许墨），用大笔挥写画出两片叶子，并趁湿勾出叶脉。

2. 用丝毛法画出三只兔子，注意头部的结构变化。

3. 添上后面的兔子，浓淡、颜色要有变化。用焦墨线条画出篮子，要有虚实轻重变化与兔子颜色要有对比。

4. 用双勾法画出竹叶，趁湿用头绿染竹叶，画出兔子边的草和枯叶，最后题款、钤印。

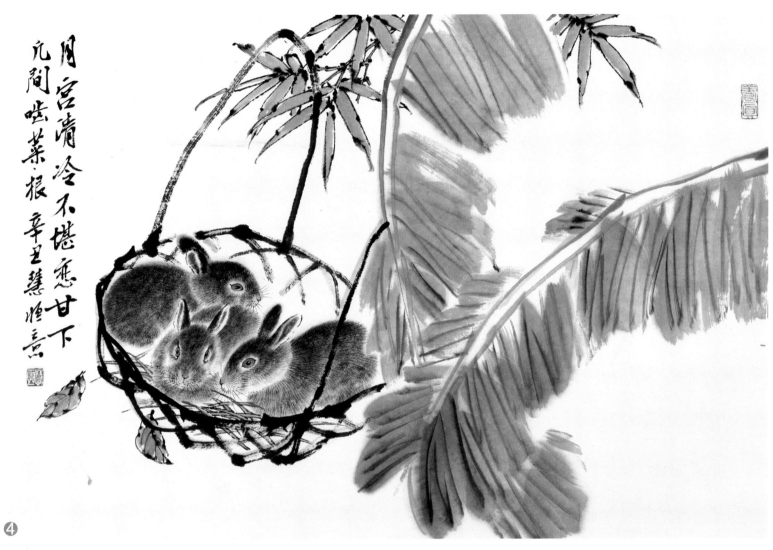

月宫清冷不堪恋甘下　元间啮菜根　辛卯王慧顺意

兔语　68×45cm

❹

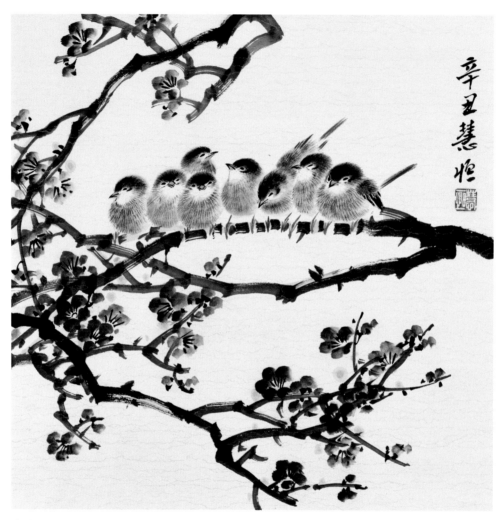

小憩　35×35cm

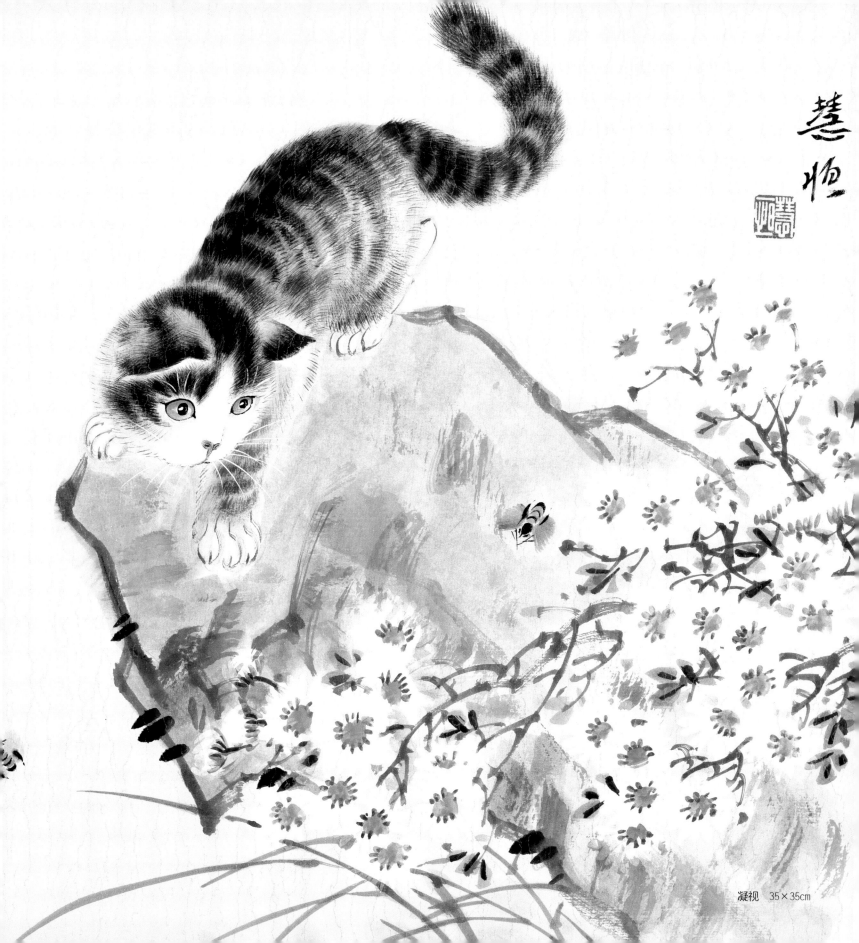

慧顺

凝视 35×35cm

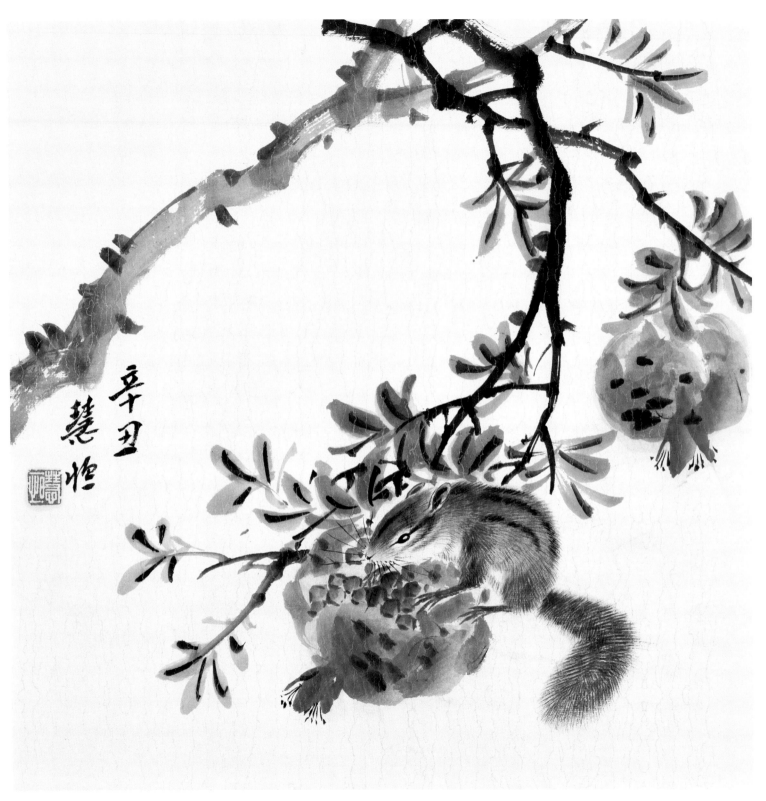

秋硕　35×35cm

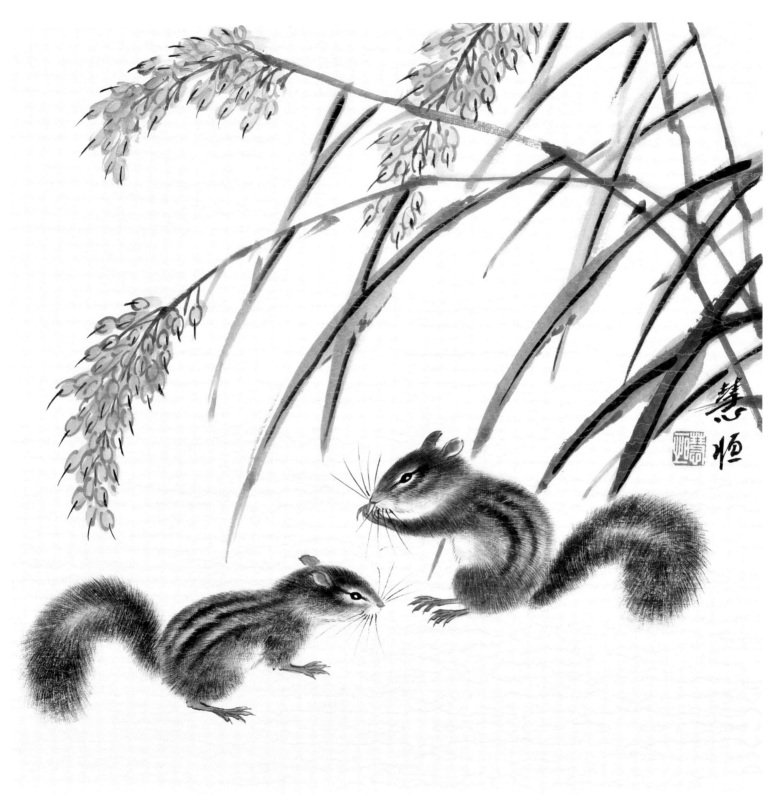

金秋聚鼠　35×35cm

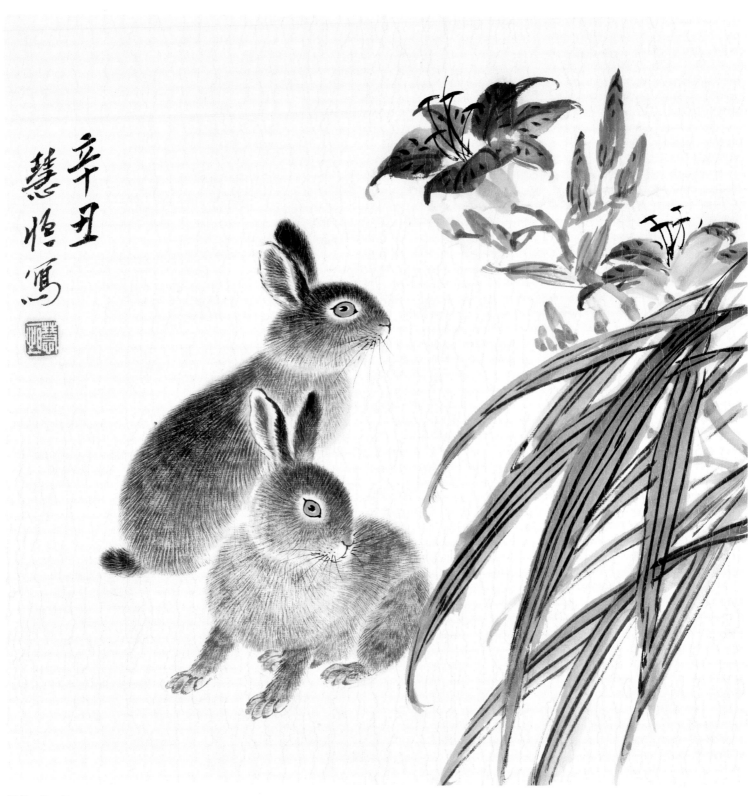

双兔　35×35cm

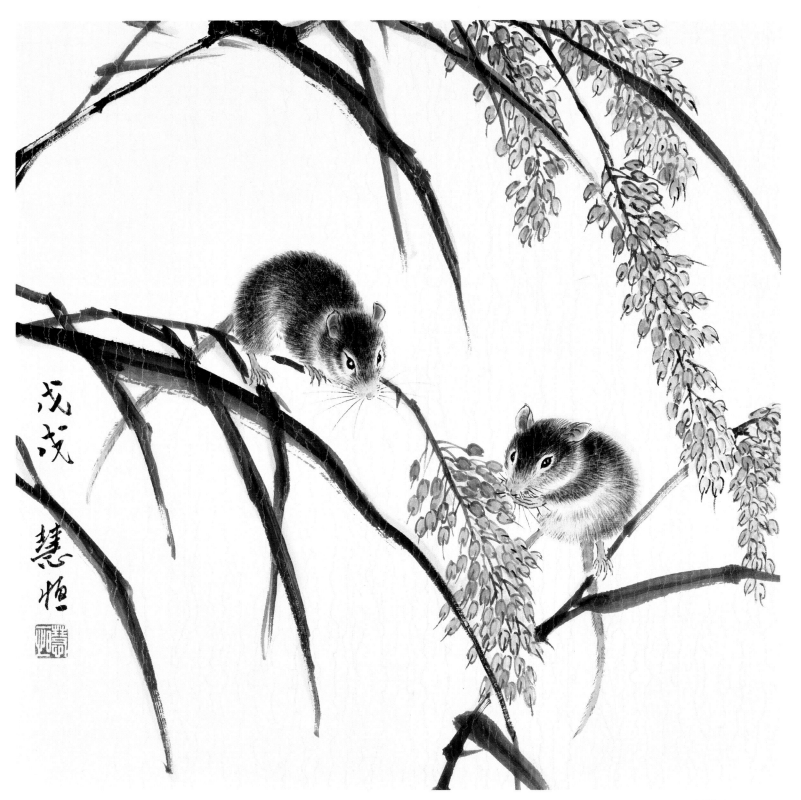

田园携味　35×35cm

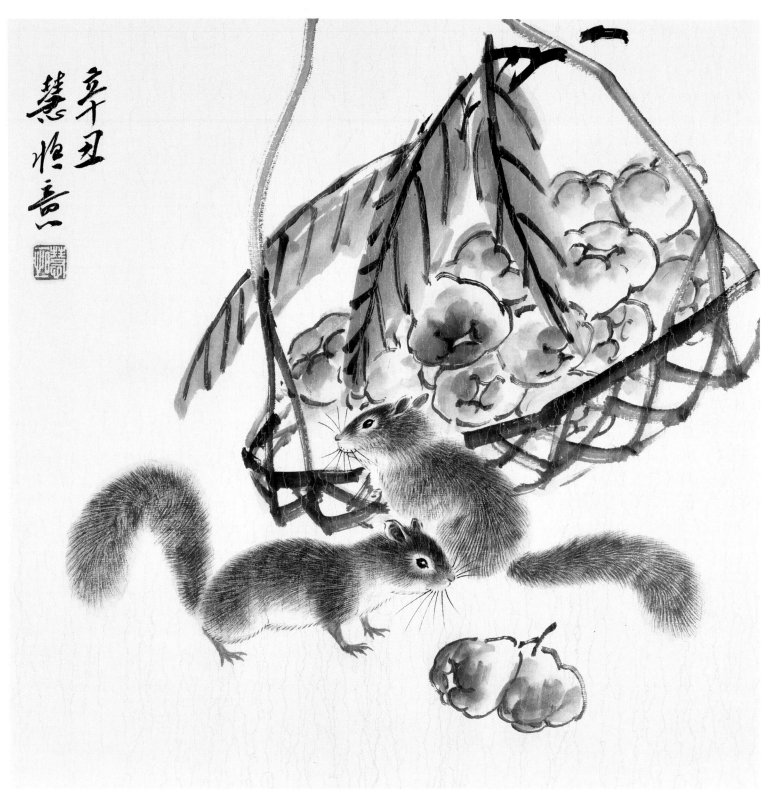

果香　35×35cm

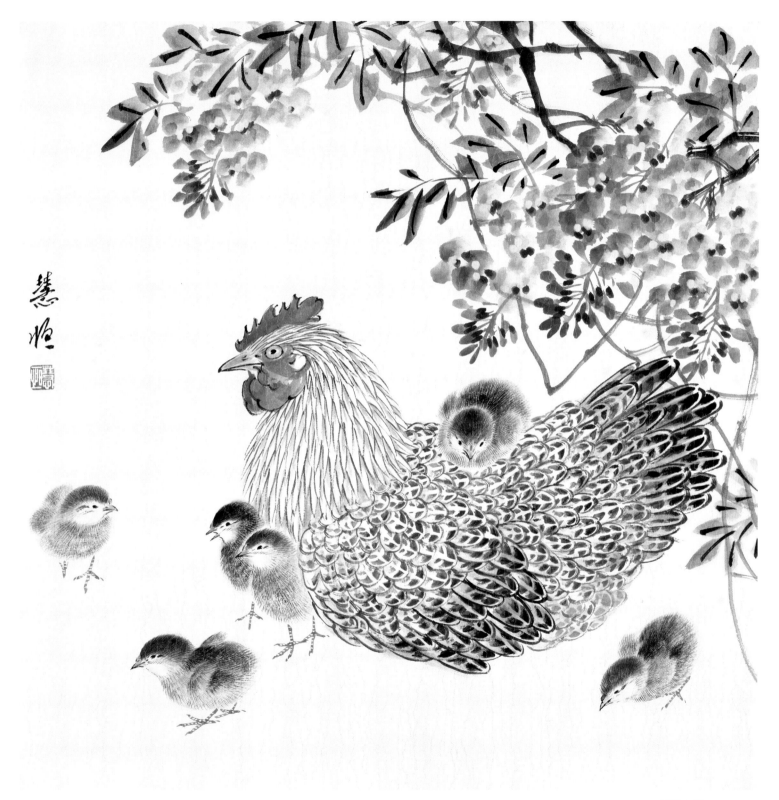

细语亲情　48×48cm

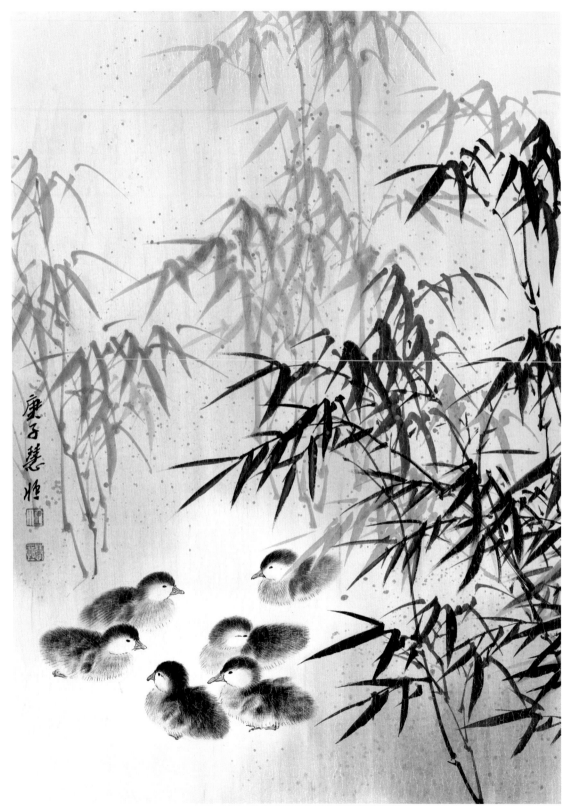

月色　70×45cm

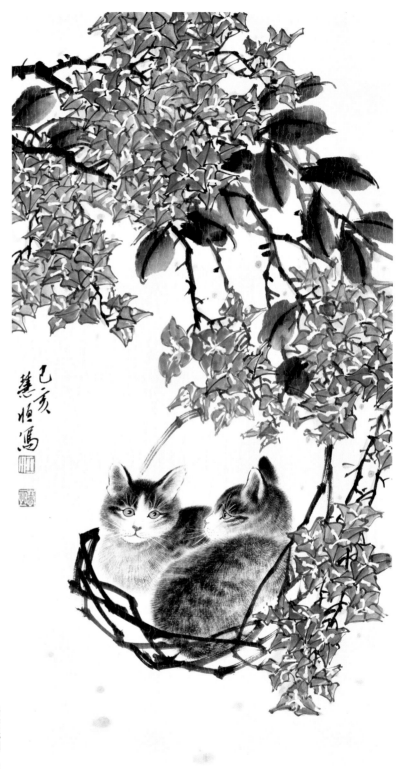

亲密无间　68×35cm

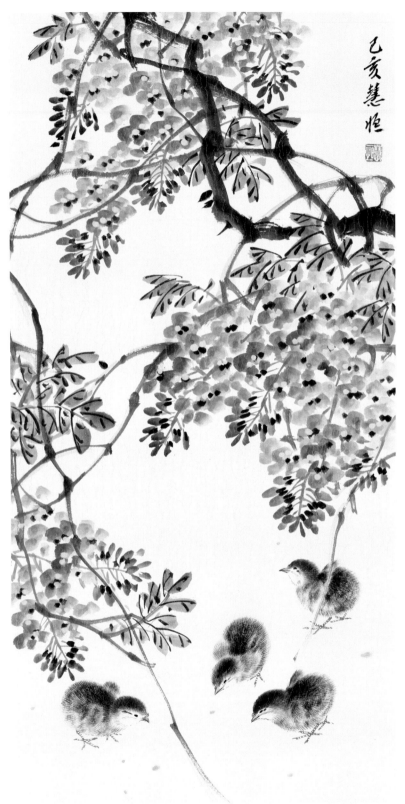

春喧　68×35cm

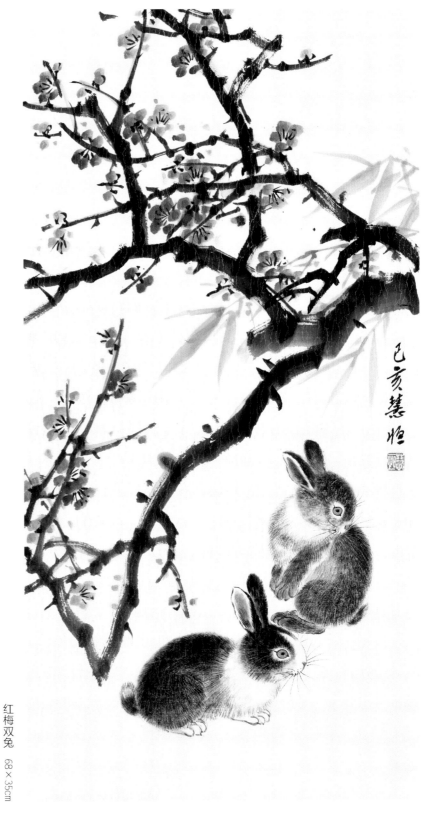

红梅双兔　68×35cm

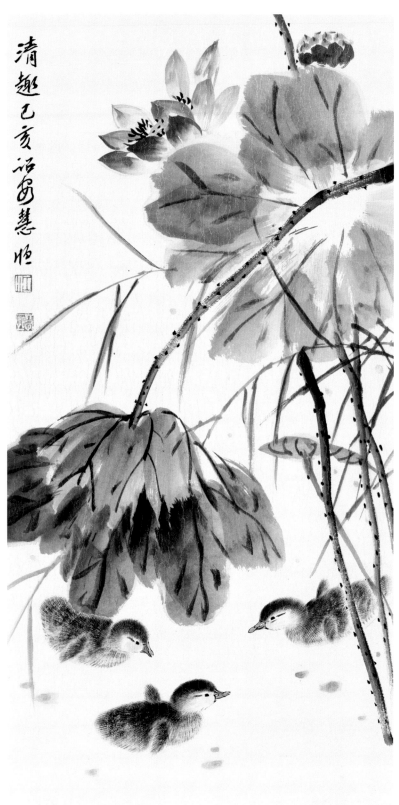

清趣

68×35cm

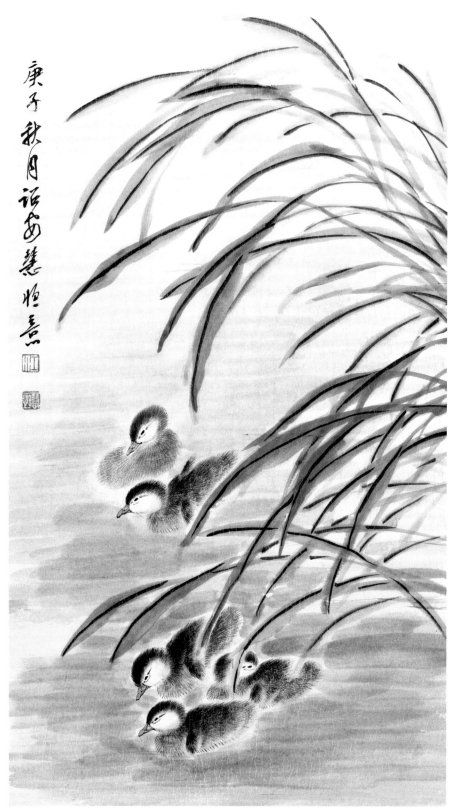

庚子秋月话安慧恒意

春塘　78×45cm

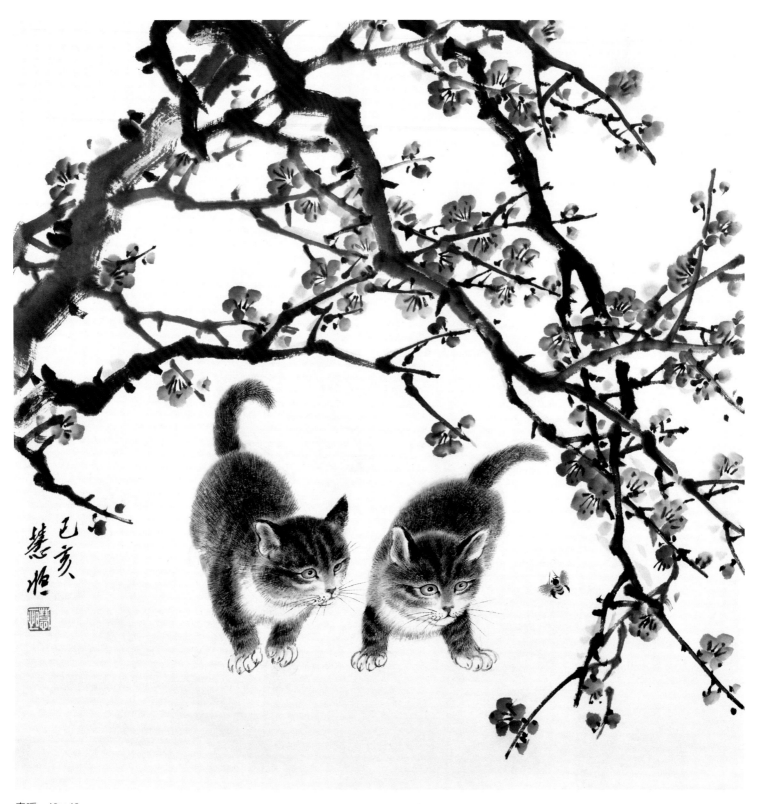

春暖　48×48cm

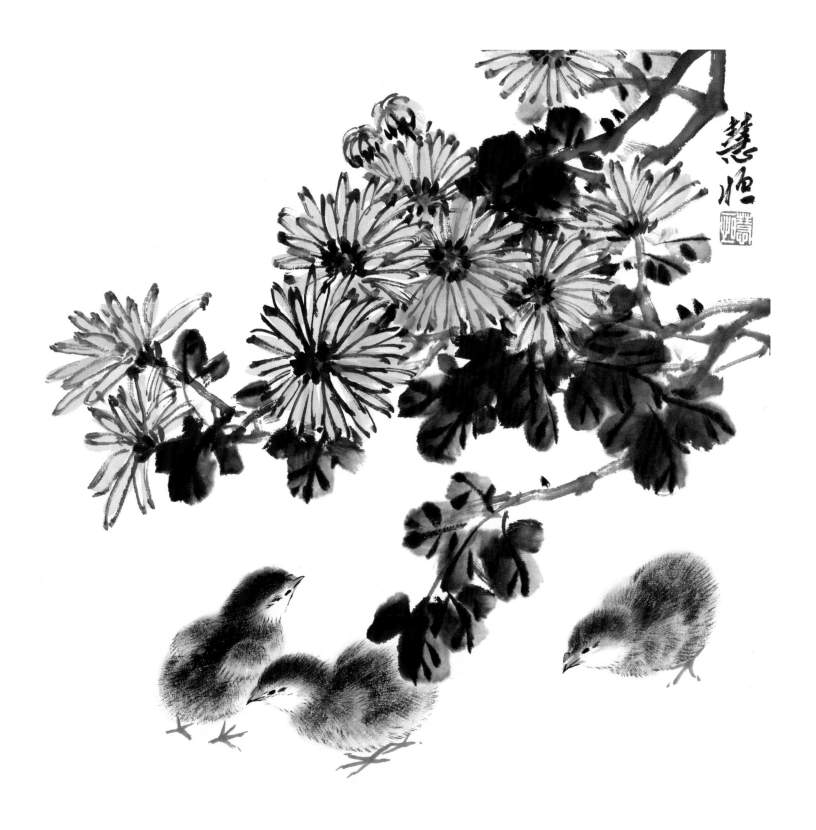

觅食细语　35×35cm

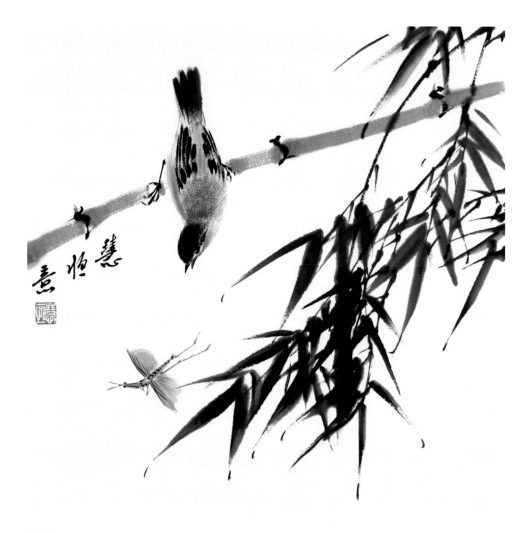

微风　35×35cm

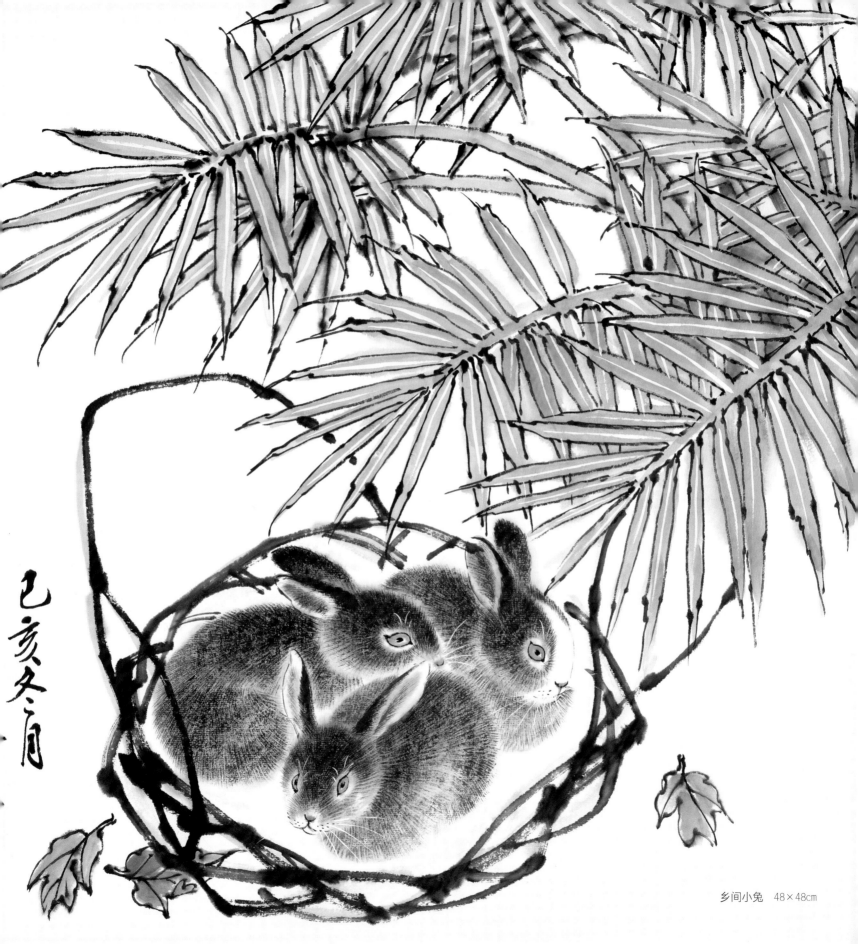

乡间小兔　48×48cm

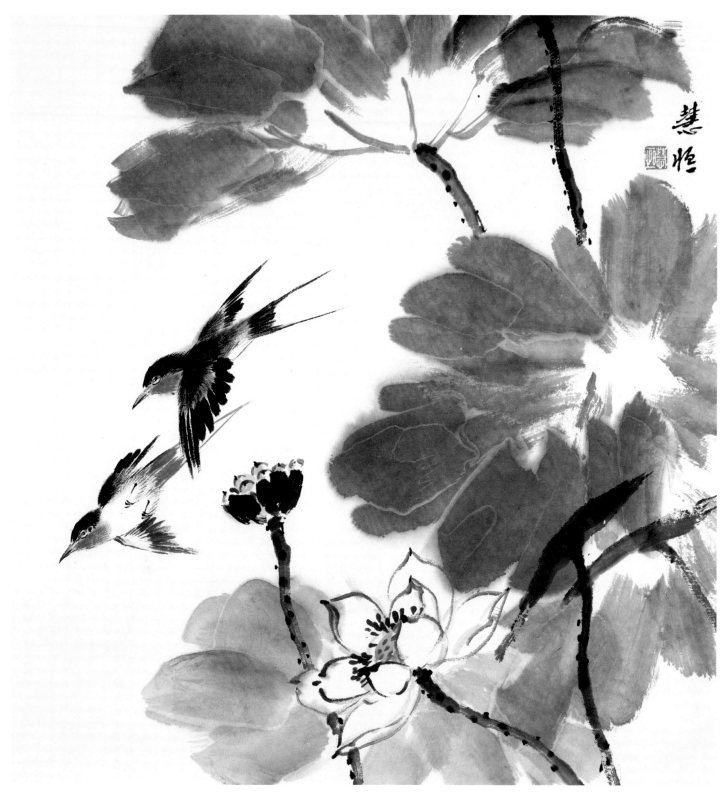

双燕荷花　48×51cm

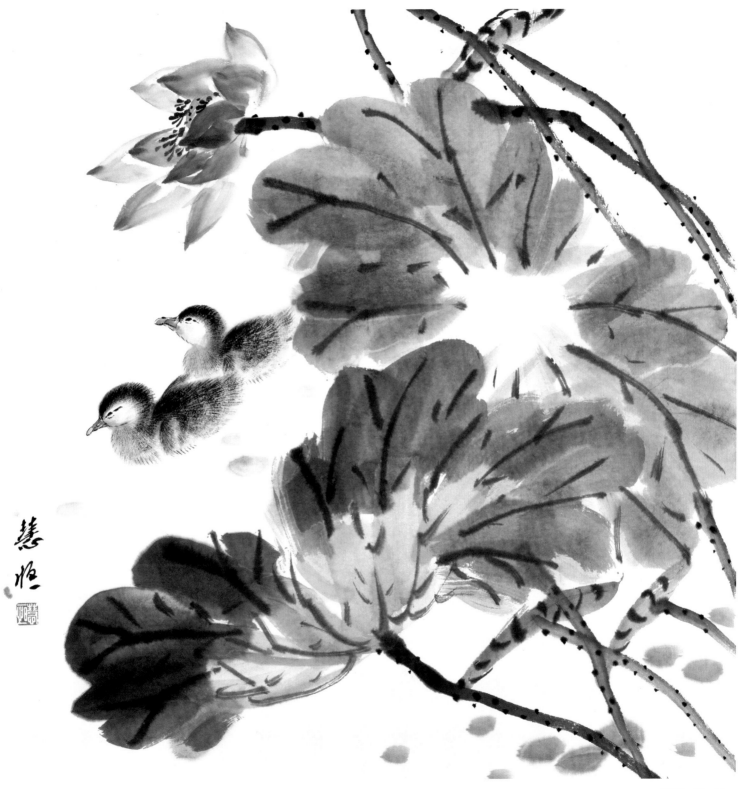

清趣　52×52cm

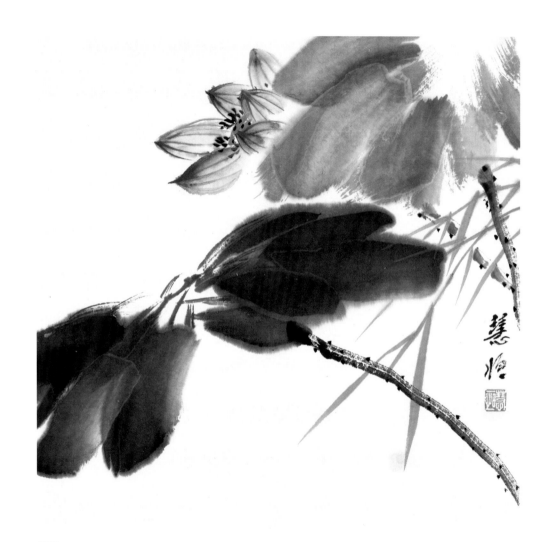

晨露　35×35cm

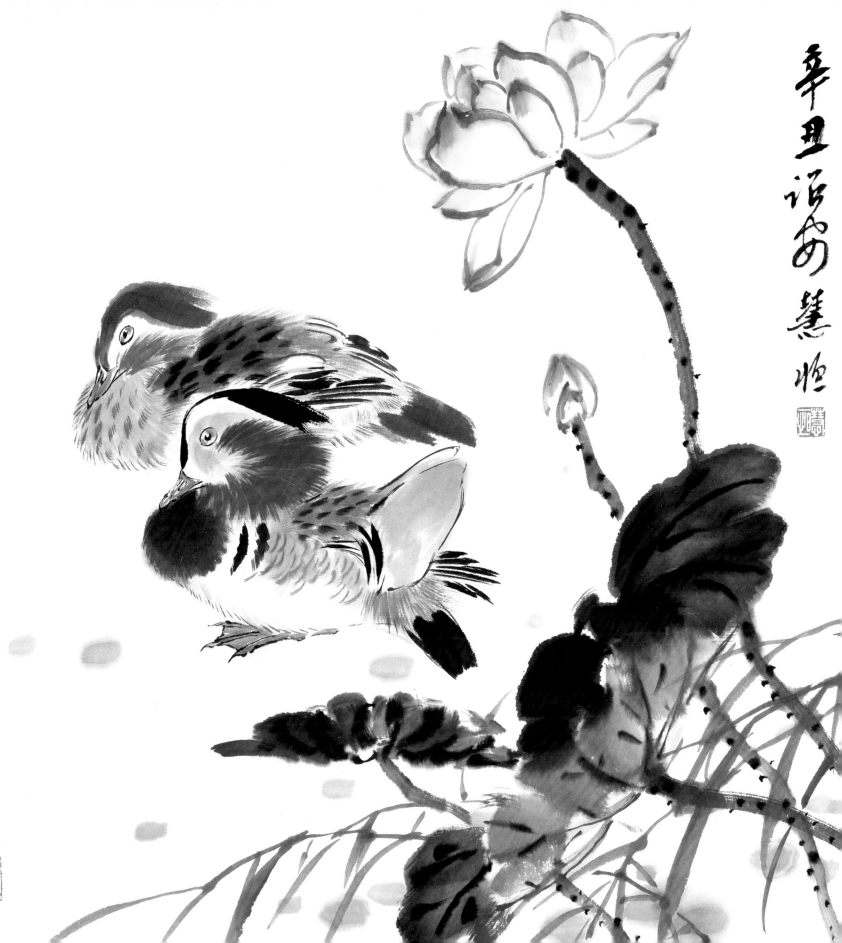

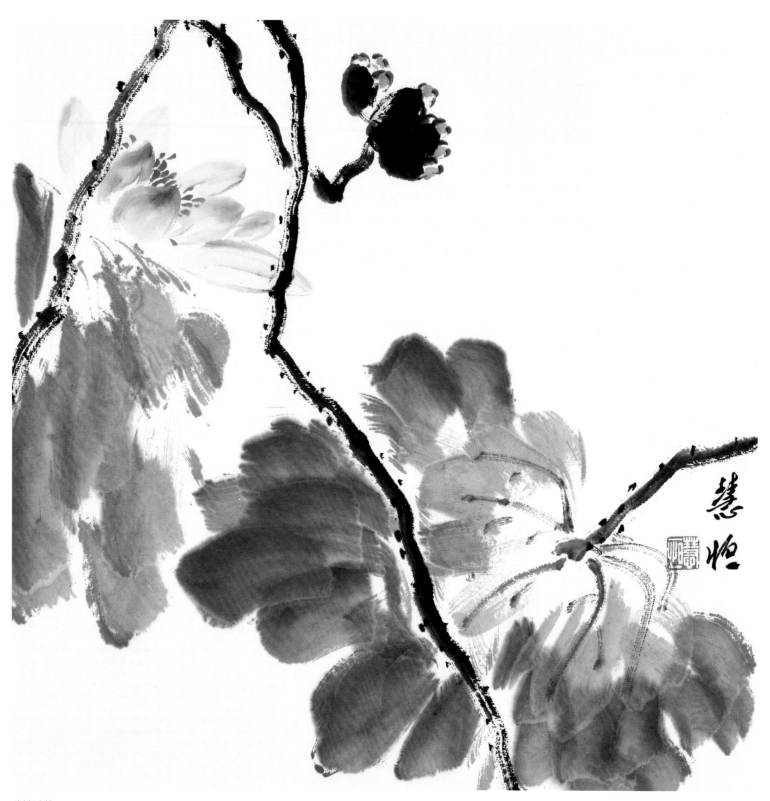

秋塘独艳　35×35cm

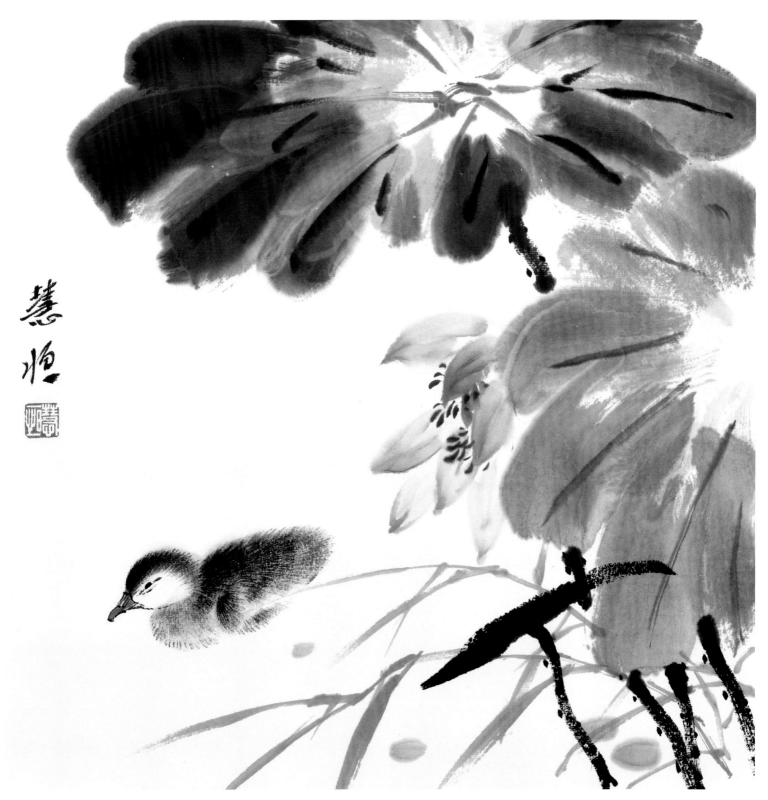

慧顺

清夏　35×35cm

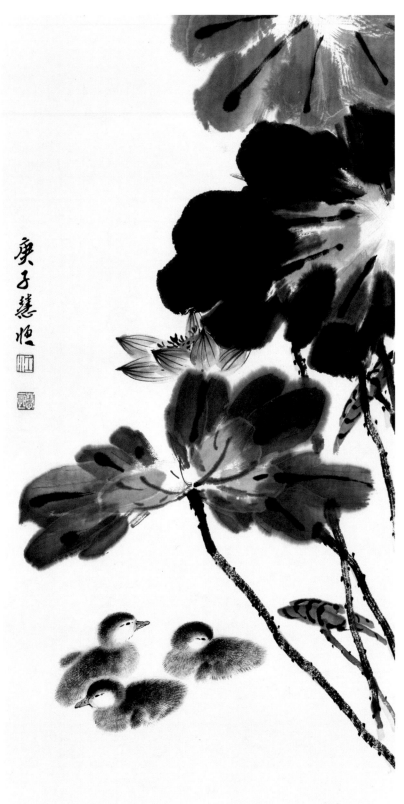

荷荷相乎　68×34cm

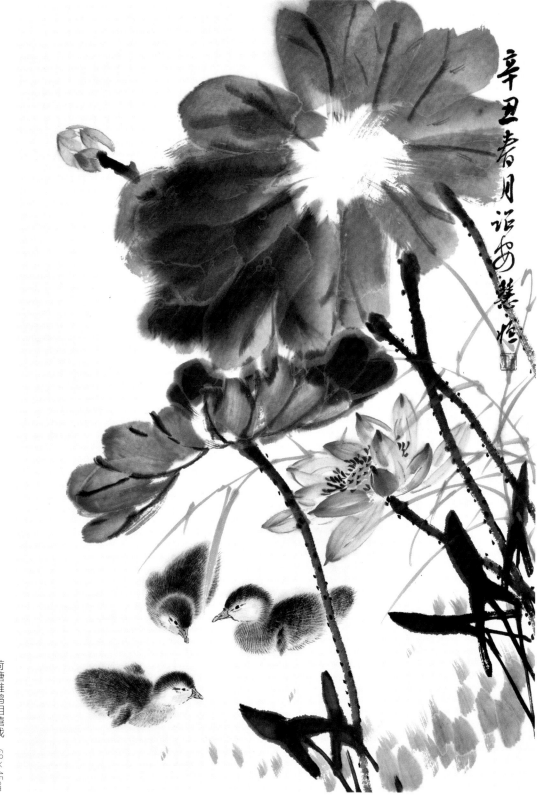

辛丑春月话雨堂慧恒

荷塘雏鸭相嬉戏　68×45cm

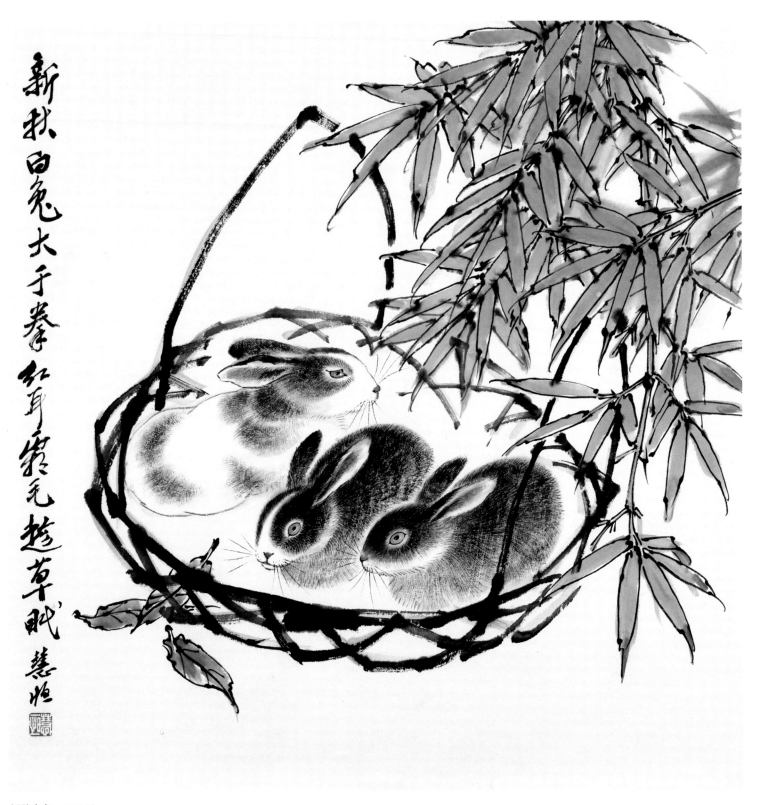

新秋白兔　48×48cm

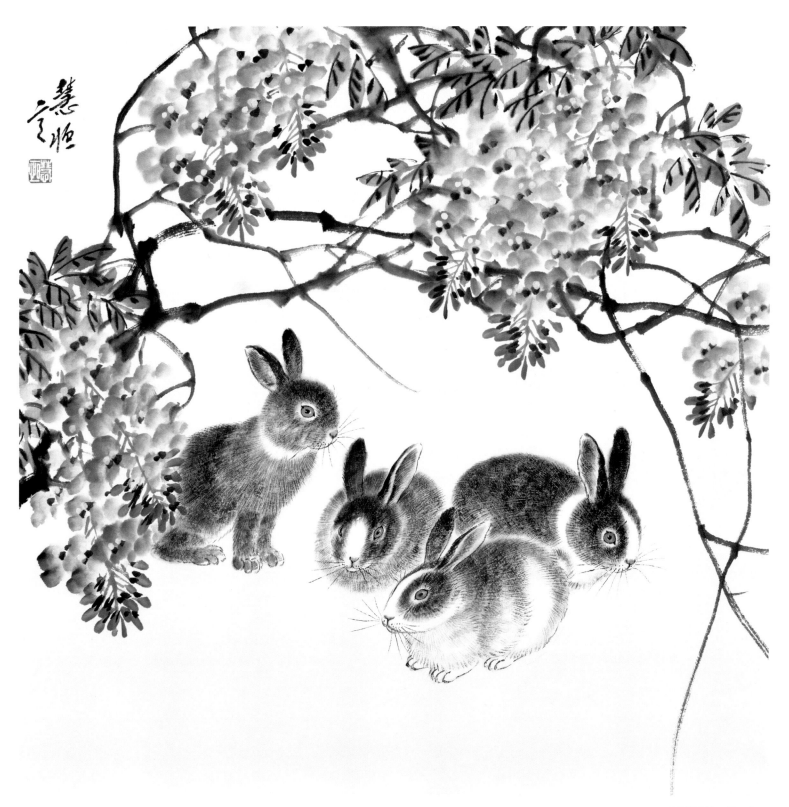

藤花群兔　48×48cm

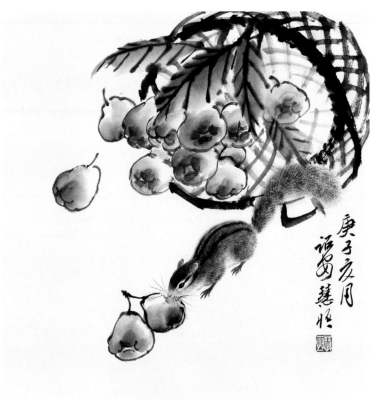

果熟　35×35cm

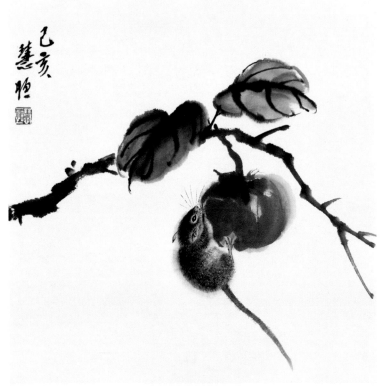

红柿　35×35cm

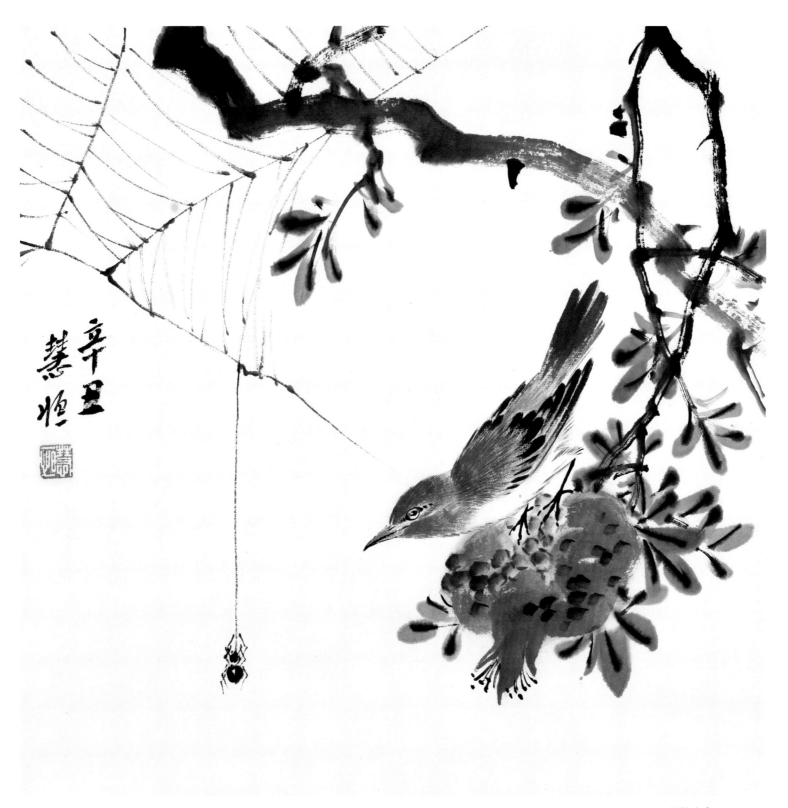

果熟来禽　35×35cm

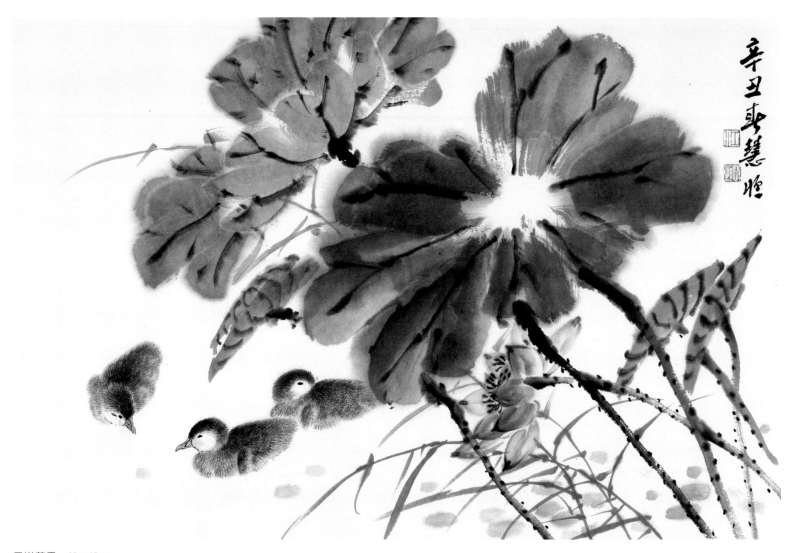

风送荷香　68×45cm

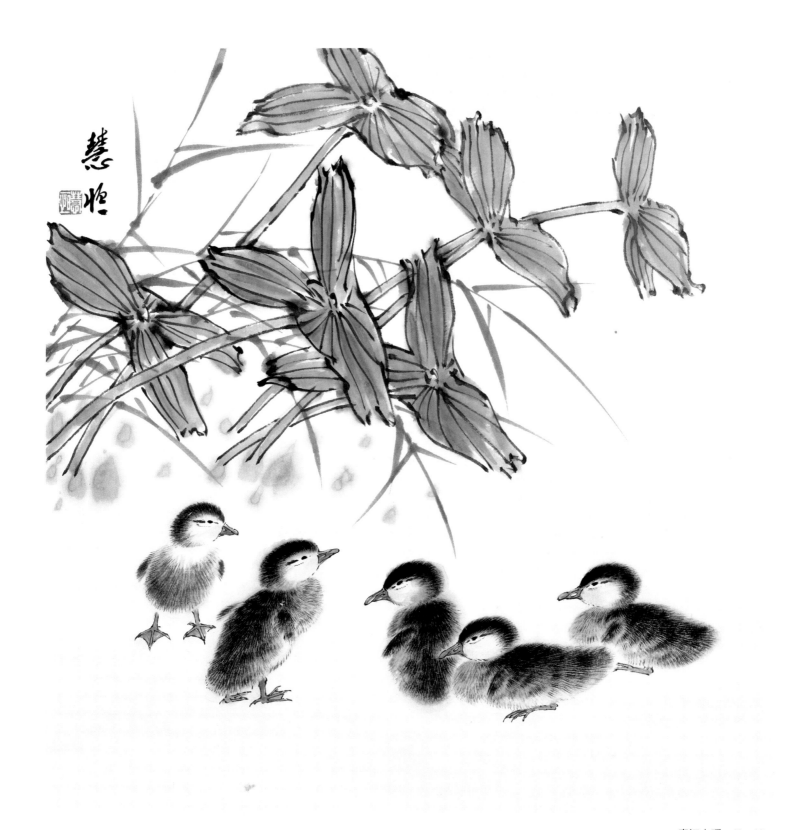

春江水暖　48×48cm

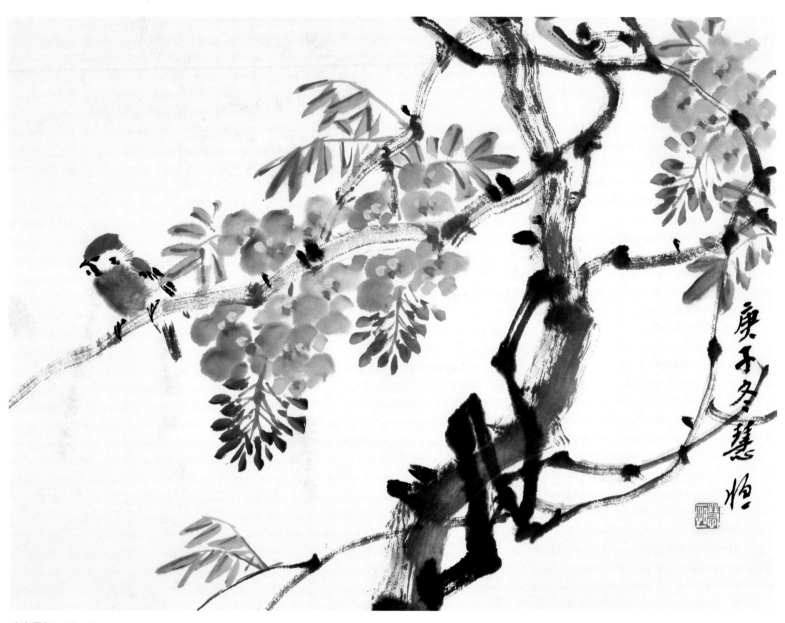

珠光露气　45×35cm

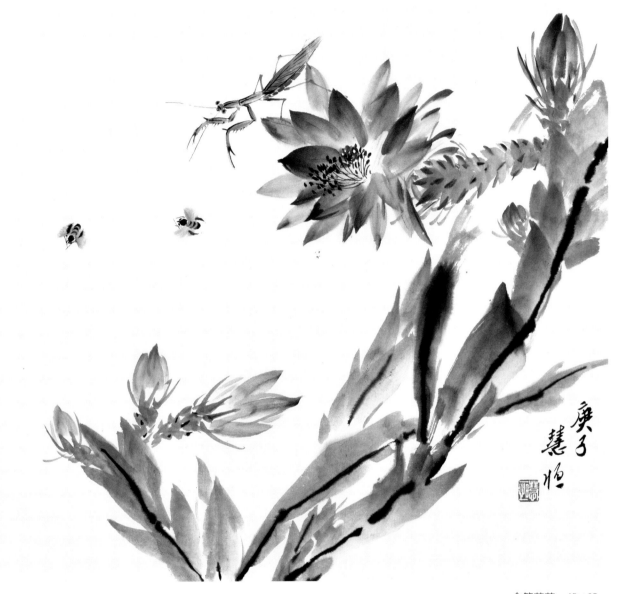

令箭荷花　45×35cm

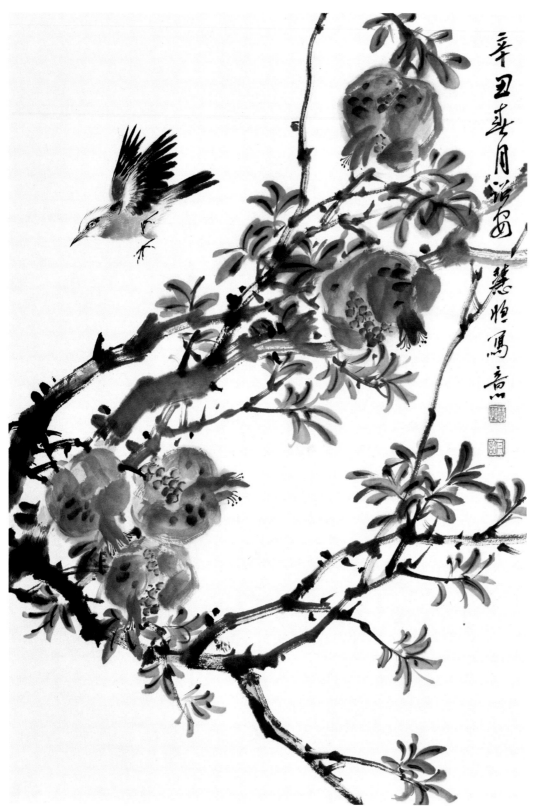

辛丑秋月游于慧顺写意

羡他开口处·笑落尽珠玑　68×45cm

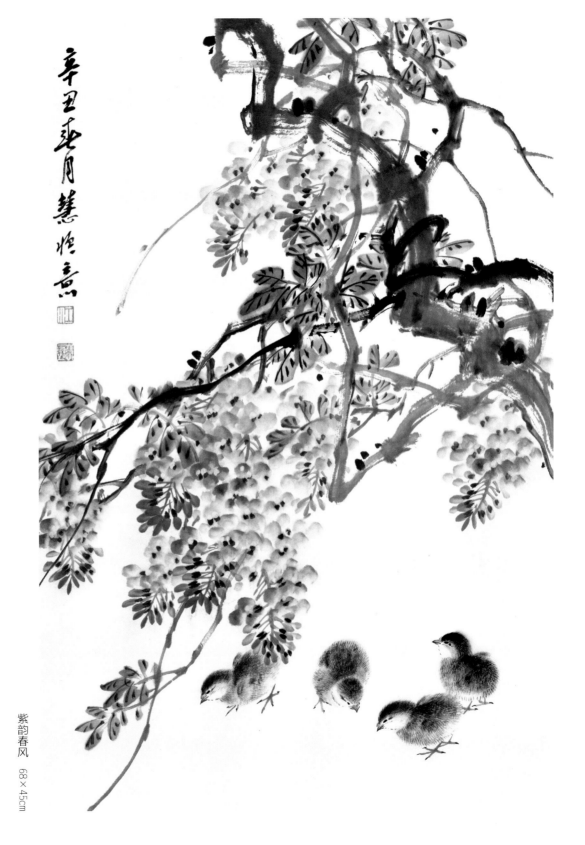

辛巳花月慧顺意

紫韵春风　68×45cm

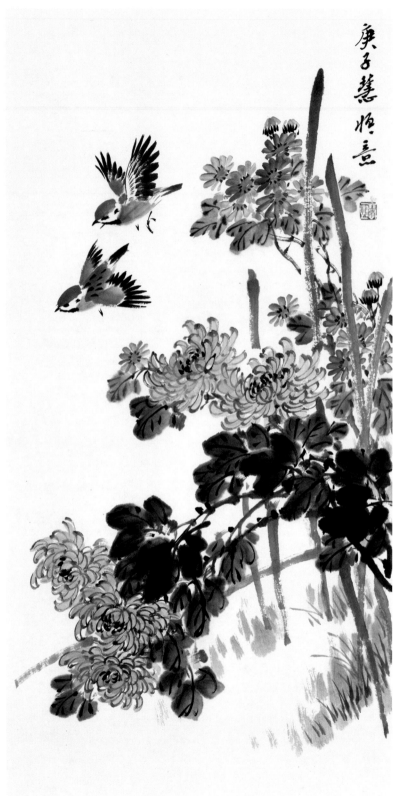

庚子慧順意

秋霜篱落　68×35cm

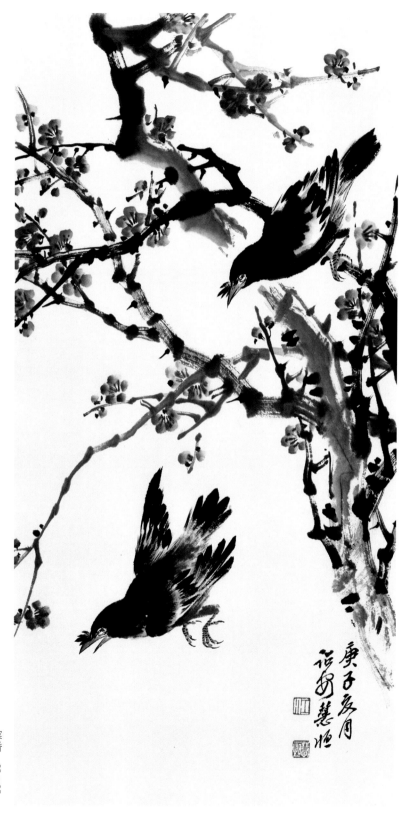

寒香

68×35cm

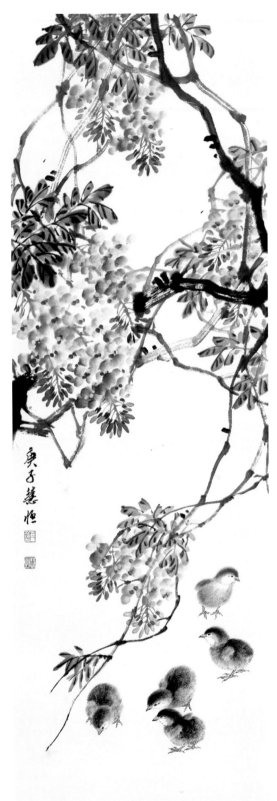

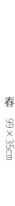

春　99×35cm

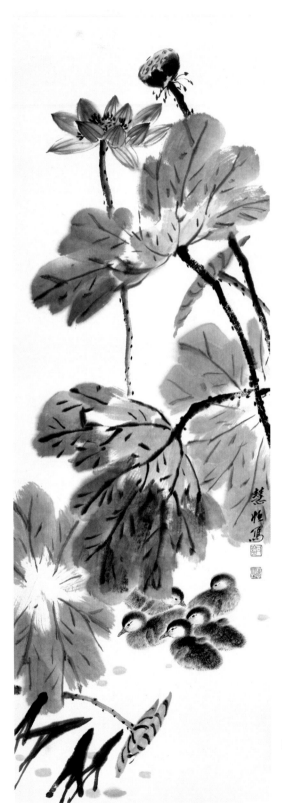

夏　99×35cm

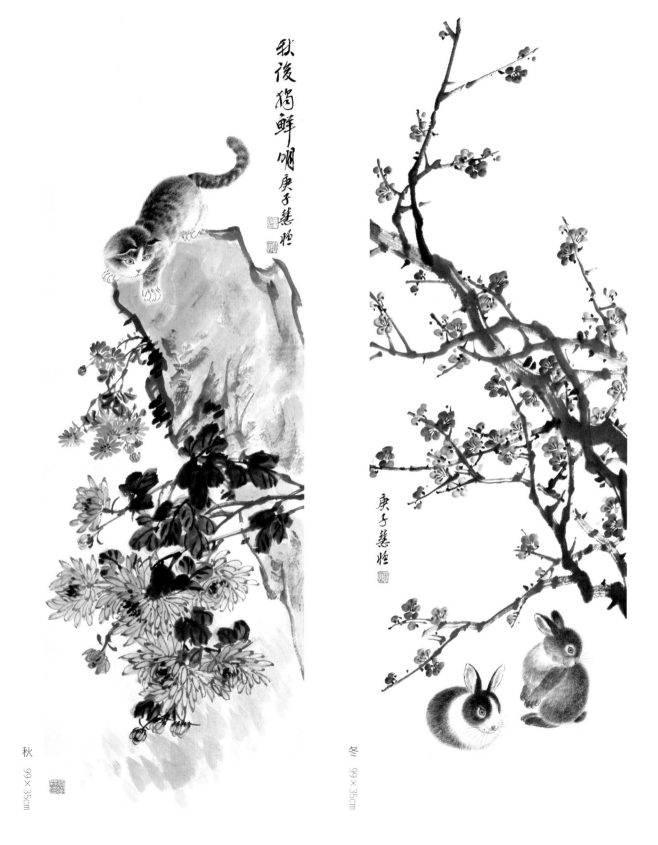

秋後獨鮮明 庚子慧恒

庚子慧恒

秋 99×35cm

冬 99×35cm

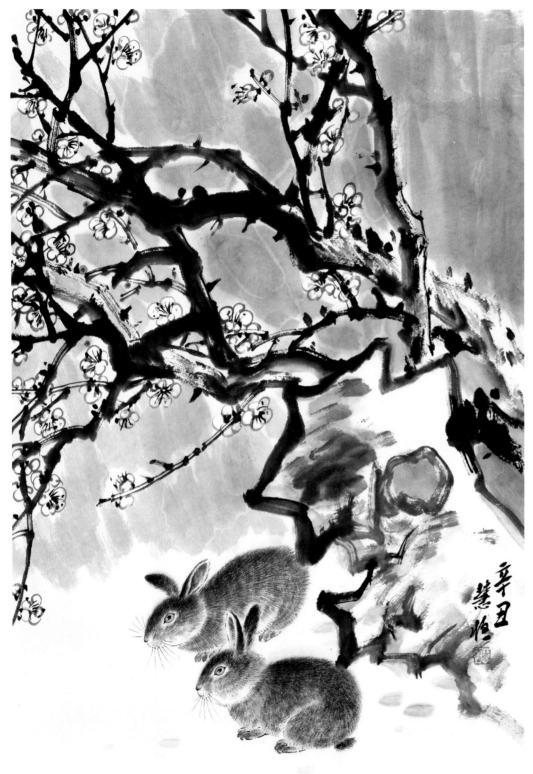

晴雪 68×45cm

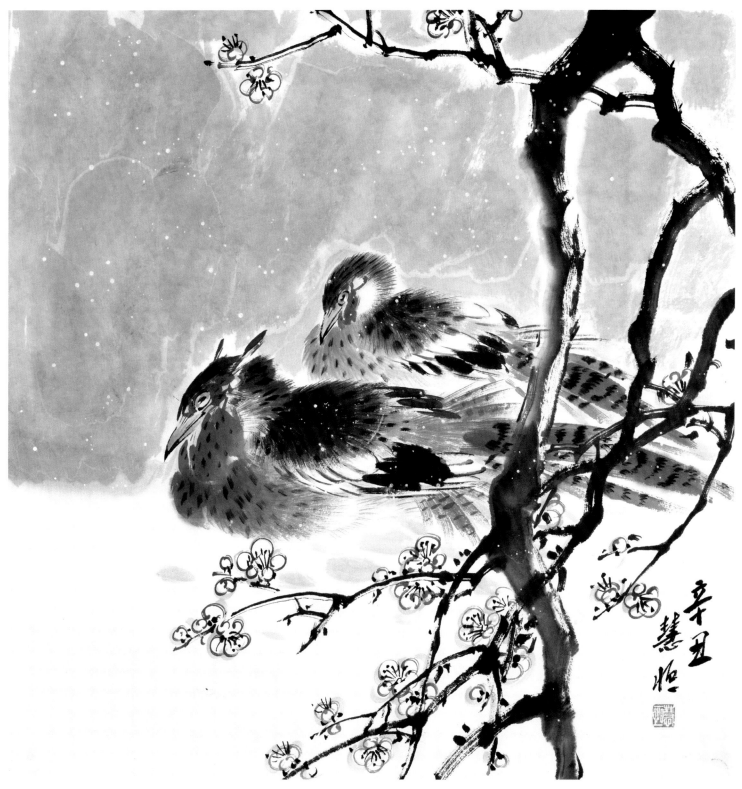

小雪　48×48cm

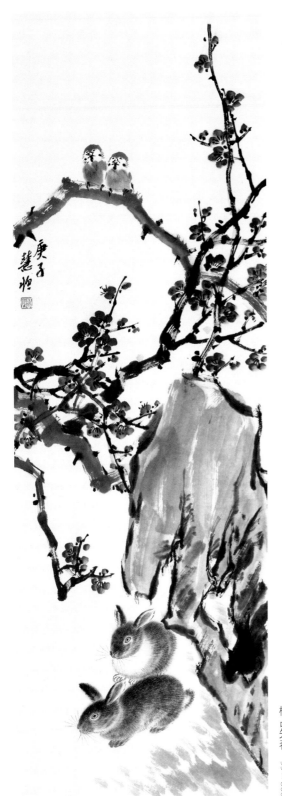

梅占先春　99×35cm

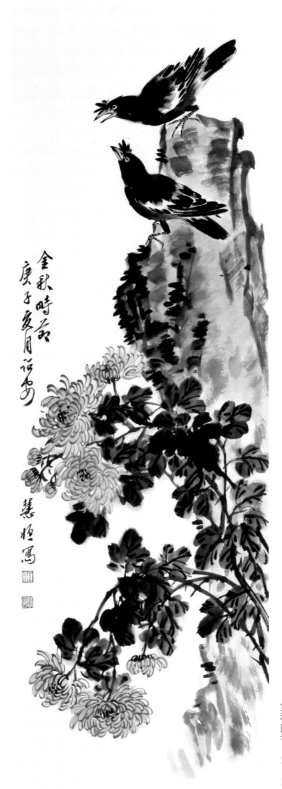

金秋时节　99×35cm

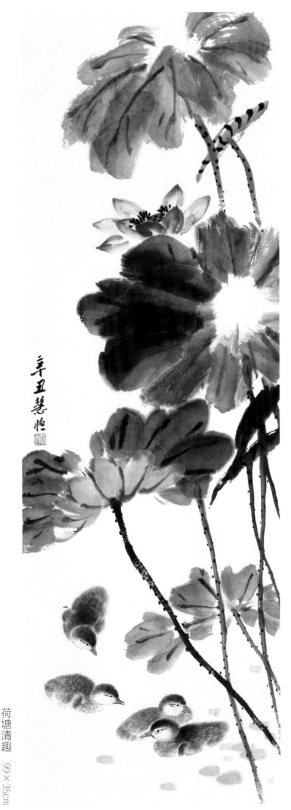

荷塘清趣　99×35cm

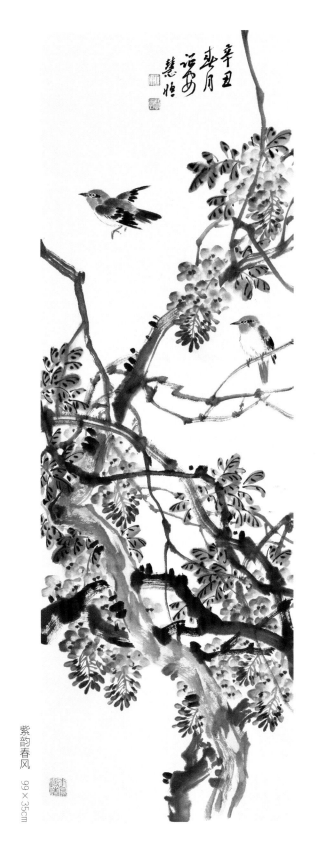

紫韵春风　99×35cm

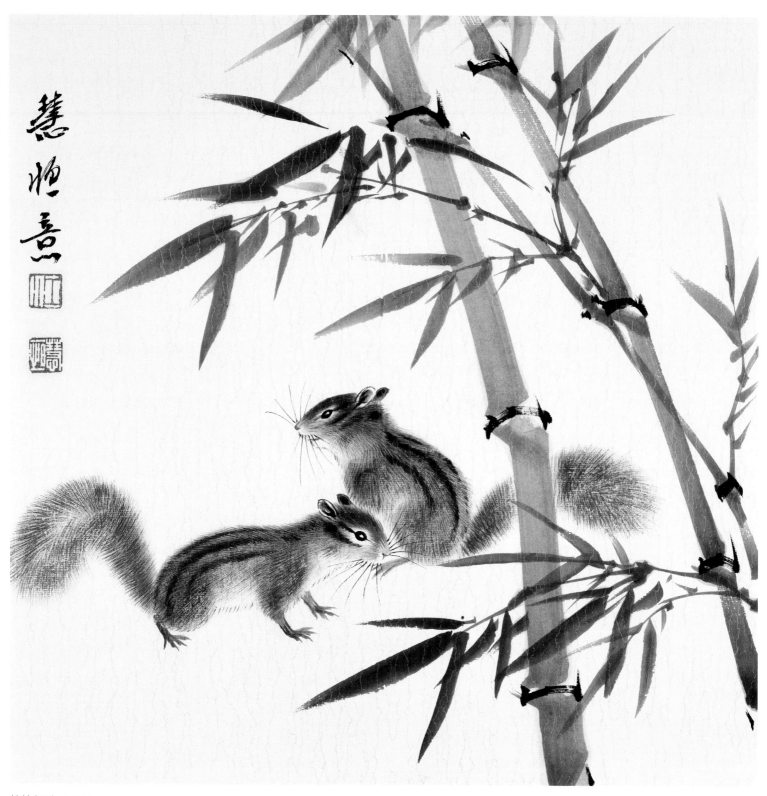

竹林鼠影　35×35cm

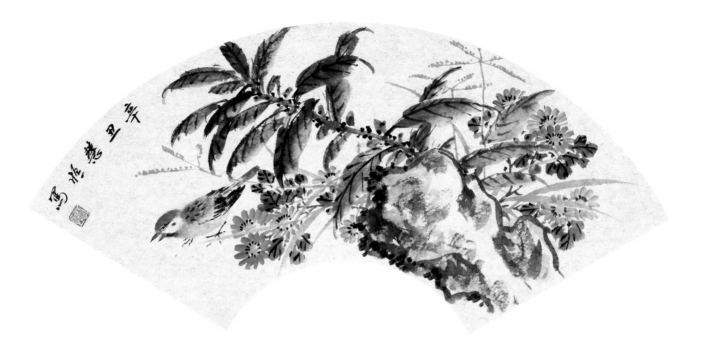

秋色佳　60×33cm

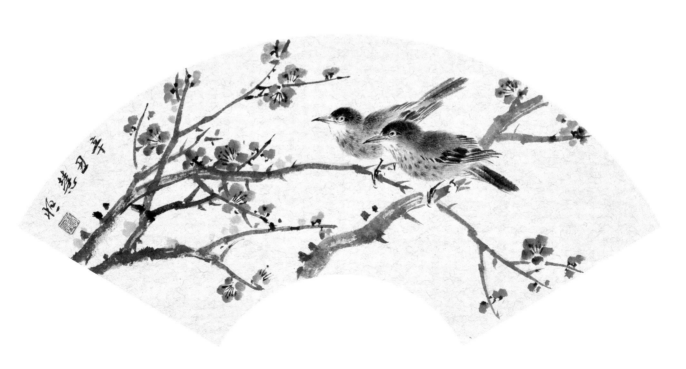

早春　60×33cm

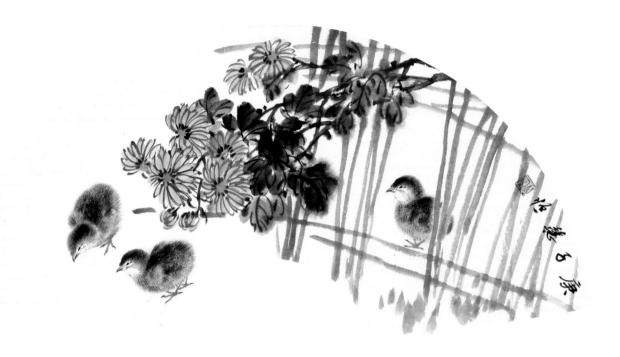

东篱秋色　70×40cm

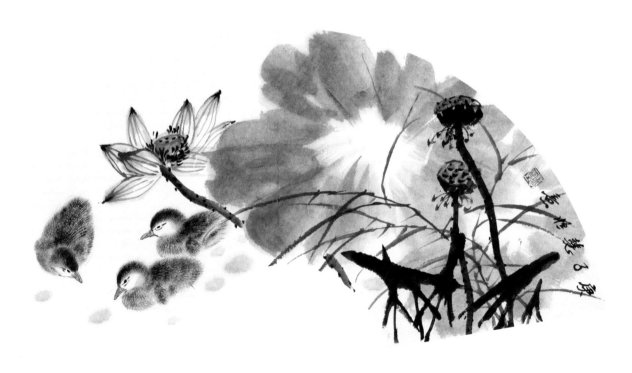

晓露　70×40cm

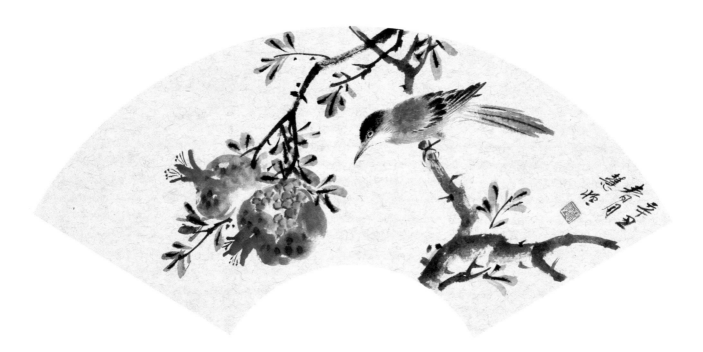

秋实　60×33cm

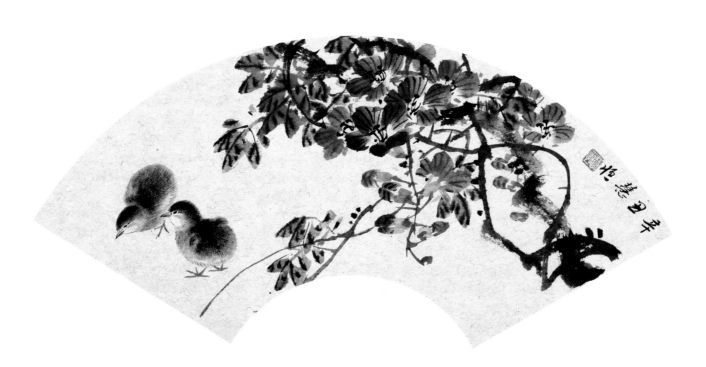

凌云　60×33cm

图书在版编目（CIP）数据

江慧恒写意花鸟小品精选 / 江慧恒绘 . -- 福州 ：
福建美术出版社，2021.6

ISBN 978-7-5393-4239-9

Ⅰ . ①江… Ⅱ . ①江… Ⅲ . ①写意画－花鸟画－作品
集－中国－现代 Ⅳ . ① J224.17

中国版本图书馆 CIP 数据核字（2021）第 105277 号

出 版 人：郭　武
责任编辑：沈益群　郑　婧
装帧设计：黄哲浩

江慧恒写意花鸟小品精选

江慧恒　绘

出版发行：福建美术出版社
社　　址：福州市东水路 76 号 16 层
邮　　编：350001
网　　址：http://www.fjmscbs.cn
服务热线：0591-87669853（发行部）　87533718（总编办）
经　　销：福建新华发行（集团）有限责任公司
印　　刷：福州印团网电子商务有限公司
开　　本：787 毫米 ×1092 毫米　1/12
印　　张：5
版　　次：2021 年 6 月第 1 版
印　　次：2021 年 6 月第 1 版第 1 次印刷
书　　号：ISBN 978-7-5393-4239-9
定　　价：48.00 元